Swash Letter Alphabets

Swash Letter Alphabets

100 Complete Fonts

Selected and Arranged by

Dan X. Solo

from the

Solotype Typographers Catalog

DOVER PUBLICATIONS, INC.
Mineola, New York

Bibliographical Note

Swash Letter Alphabets: 100 Complete Fonts is a new work, first published by Dover Publications, Inc., in 1996.

DOVER *Pictorial Archive* SERIES

This book belongs to the Dover Pictorial Archive Series. You may use the letters in these alphabets for graphics and crafts applications, free and without special permission, provided that you include no more than six words composed from them in the same publication or project. (For more extensive use, write directly to Solotype Typographers, 298 Crestmont Drive, Oakland, California 94619, who have the facilities to typeset extensively in varying sizes and according to specifications.)
However, republication or reproduction of any letters by any graphic service, whether it be in a book or any other design resource, is strictly prohibited.

Library of Congress Cataloging-in-Publication Data

Swash letter alphabets : 100 complete fonts / selected and arranged by Dan X. Solo from the Solotype Typographers catalog.
 p. cm. — (Dover pictorial archive series)
 ISBN 0-486-29332-7 (pbk.)
 1. Italic type. 2. Printing—Specimens. 3. Alphabets. I. Solo, Dan X.
II. Solotype Typographers. III. Series.
Z250.5.18S93 1996
686.2′247—dc20 96-41110
 CIP

Manufactured in the United States of America
Dover Publications, Inc., 31 East 2nd Street, Mineola, N.Y. 11501

Allegro Swash

AAAAAAABBCCCDDEEFF

GGHHHHHHIIJJJKKKL

LMMMMMMMMNNNNOPP

QQRRRRSTUUUUVVV

VWWWWWWXXXYYYYZ

aabcc ddee ffgghhijjkkll mm

nnoppqqrrsstt uyvivivwu

xxxyyzz

1234567890$&!?

Annette

AABBCCDDEFGGHH

IJKKLMMNNOOPP

QQRRSTTUVV

WWXYZ&

abcdefghijklmno
pqrstuvwxyz

1234567890

Artcraft

A ABBCDDEF
GHIJKLMⱮMN
NOⵔⵔPPQRⱤS
TThUVWXYZ

abcⱰdeffghijklmn
ooⱔpqrⱤsⱭttⱱhuv
wxyyⱱz

$1234567890&

Artcraft Italic

ACABBCDDEF
GHIJKLMCM
NCNOPPQRRS
TTThUVW
XYZ&

abcctdefgghijklm
noofpqrrssttth
tyuvwxyyz

$1234567890

Artcraft Bold

AABBCCDDEF
GHIJKLMMNN
OœPPQRRSST
ThUVWXYZ&

abcctdeffghijklmn
oœpqrrssttfhuv
vwwxxyyyz

1234567890$

Bagatelle Bold

A AÆBBCCD DEEFF
GGHHIIJJKKLLMMM
NNNOŒPPQRRRSS
TTThThUVVWWXYZ&G

aaæbcdeeeffghhiiij
kkllmmmmmnnnnoœ
pqrrrrssttuuvvvw
wxxyyyyz

$1234567890¢

Baraboo Swash

AABBCDDEEFFGHH
IIJJKKLLMMNNO
PPQRRSSTTUUVV
WWXXYYZ

abcdefghijklmnop
qrstuvwxyz

$1234567890 &;!?

BERNHARD SWIRL

ABCDEFGH
IJKLMNOPQ
RSTUVW
XYZ&

1234567890

Bernier

A A B B C C D E E

F G H I J K L M M N

O P P Q Q R R S S

T U U V W X Y Z

(&&,;!?~)

abcdee fg ghh ijkkll mm

nn oopppqqrr sstt uuvv

wwxy yzz 1234567890

Bernier Bold

A A B B C C D E
F G H I J K L M M
N O P P Q Q R R S
S T U V W X Y Z

(&,.!?¿) 1234567890

abcdee fg g hh ij kk ll m

m nn oppqqrr sstt

uuvvwwxxyyzz

Bookman Light

AₐAABBBCCDD
EₑEFFGGGHHIIJJKK
LLMₘMNNₙOOPPQ
RRRₛSSTTThUUVV
VWWWWWWXXXYZZ

abₒcddeeffghhiijkkl
mₘnₙₙₒooppqqrr
stuvwwxyyz

1234567890&&(&,;!?

AAABBBCGD
DEEFFGGHHII
JJJKKLLMMN
NOOPPQRRRS
STTUUVVVW
WWXXYYZZTh
abcdee-fghhh hij
kKlmmnnoopp
qqrrsttuvwxyz
&$1234567890

Bookman Bold

A A A A B B B C C
D D E E F F G G H H
I I J J J K K L L M M
N N O O P P Q Q R R R S S
T T U U V V V W W
W W X X Y Y Z Z

a b c d d e e f f g h h i j
k K l m m n n o o p p
q q r r s t t u u v v w w
x y y z Th & & & &

$ $ 1 2 3 4 5 6 7 8 9 0 ¢

13

Burko Light

AAABBBBBCDDDDD

EEFFFFGGHHHHHIIJJJ

KKKKKKLLMMMMM

NNOPPPPPQRRRRRR

SSTTTUUVVVWWW

XXYYYYZ&

abcdeffgghhijkkllmmm

nnopqrsttuuvwwxyyyz

1234567890ſ¢

Burko Medium

AAABBBCDDD
EFFFFGGHHHHIJJ
KKKKKLLMMMNN
OPPPQRRRRRS
TTUUVWWW
XXYYYZ&

abcdeffgghhijkklmmn
opqrsttuuvwwxyyyz

1234567890¢¢

Burko Extrabold

AAABBBBBCDDDDEE
FFFFGGHHHHHIIJJJK
KKKKKLLMMMMNNN
OPPPPPQRRRRRRSS
TTTUUUVVWWWXX
YYYYZ&

abcdeffgghhijkklmm
nnopqrssttuusv
wwxyyyz

1234567890

Cancelleresca Bastarda

A A BB BCCDD DEE EE
FFFGGGHHHIIJJJKK
KLLLLMMMNNNO
PPPQQQRRRSSSTTT
UUUVVVVWWWXX
XYYYZZZ&&?!;

aa bb bcc ddd dee fffgg hhh
hijkkklLmm nn opppqggr
rstt t t uu vv vww
wxx yyzz
1234567890

Cantini Casual

AABCCÇDEÉFGHHIJ
JKKLLMMNNOPQR
STTUUVVWXXYYZZ

{&.:!?}

aabcdeefgghhiijkkl
mmnnoopqrsttu
uvvvwxxyz

$1223456789O$

Caslon 471 Swash

AABBCCGCDDEEF
FFGGHHHIIJKK
KLLLMMNNO
OPPQRRSSTTTU
UVVWWXYYYZ

abcdeefghhijkklmnop
qrstuvvwwxyzz

$1234567890 &;!?

19

Celtic

AABCDEFFGGHHI
IJKKLLMMNNOPP
QRRSSTTUUVV
WWXXYYZZ

aaaabcddeffg ghhi
jkkllmmnnop pqqrrsst
tuuvvwwxxyyzz

1234567890 &;!?

Century Nouveau Swash

A A B B C D D E E F F G G H H
I I J K K L L M M N N O P
P Q R R S S T U U V V
W W X X Y Y Z

a a b c d d e e f f g h h i j k k l m m n n
o p p q q r r s s t t u v v w w x y y z

$1234567890¢ (&;!?)

Cheltenham Italic

AABBCDDE&FG
GHIJKLMMNN
OPPQRRSTT
UVUWXYZ

&

abcdefghhijjklmnop
qrrstuvvwwxyyz

1234567890$

Chelten Light

A A ABBCGD DEEFF

GGHHILJJKKKLLMM

NNNOOPPQQRRR

SSTTUUVVWW

XXYYZZ&;!?

abcdeffgghhijkklmm

nnopqrrsstuvwwxyyz

1234567890

Chelt Flare

AA ABBCGD DEEF
FGGH HIIJJ KKKLL
MMN N NOOP PQQR
RR SST T U UVVW
WX XYYZZ & ;!?
abcdeffgghhijkklmmn
nopqrrsstuvvwwxyyz
1234567890

Cheshire Cat

A B C D E F G H I
J K L M N O P Q
R S T U V W X Y Z
(&.,:!?"-)

abcdeffghijklmnopq
rsstuvwxyzz

1234567890

Cinco de Mayo

ABCDEFFGHI

JKLLMMNNO

PQRSTTUV

WXYZ&?!

abcdefffghijkl

mnopqrsttt

uvwxyz

$1234567890¢

Coral Inline

ABCDEFGHIJK
LMNOPQRST
UVWXYZ
&
abcdefghijklmno
pqrstuvwxyz

1234567890$

Cranston

ABCDE FG
HIJKLMN
OPQRSTU
VWXYZ
&
abcddefgghijk
klmnopqrrstt
uvwxyyzzz
1234567890

Davenport

A B C D E F G H I
J K L M N O P Q R
S T U V W X Y Z

abcdefghijklmno
pqrstuvwxyz

&1234567890

Davenport Bold

ABCDEFGHI
JKLMNOPQR
STUVWXYZ

abcdefghijklmno
pqrstuvwxyz

1234567890$&

Della Robbia Initials

A B C D E

F G H G J K

L M N O P

Q R S T U V

W X Y Z

31

Didoni Light Italic

AABBCCDDEEF
FGGHHIIJJKK
LLMMNNOPPQQ
RRRSSTTUUVV
WWXXXYYZ&&

aqaabcddeffigghhii
jkkkklmmnnopqrs
ttuuvwxx yz

$1234567890¢

Didoni

AA BBCCD DEEF
FFG GHIIIJKKK
LLMMM NNOOPP
PQRRRR SSTTUU
VVWWXXYYZ

aaa bcddd eee ff gg
hhh iii jjklll mmm
nnnopp pqqrr sssss
ttt uuu vvv www
xxyyyz

&&$1234567890

Didoni Slant

AABBCCDDEEFFF
GGHIIIJKKKLLM
MMNNOOPPPQRRR
SSTTUUVVWW
XXYYZ&&

aaabcddeeefffgg
hhhiiijjkklll mm
mnnopppqqrrs&
ssstttuuuvvvwww
xxyyyz

1234567890$¢%@

El Greco

ABCDEFGHI
JKLMNOPQR
STUVWXYZ

&

abcdee fghijkk lmm
nn opqrstt thuvwxyzz

1234567890

Embrionic 55

ABCDEFGH
IJKLMNOPQ
RSTUVWXYZ

abcdefghijklmno
pqrstuvwxyz

&

$1234567890¢

AABCDDEEFGG
HIJKKLMMNNO
PQRRSSTTUVV
WWXYYZ&

abcdee fgghijkkl
mnn opqrrsstt
uvwxyyzz

$1234567890¢

Eurocrat
Demibold Italic

AABCDDEEFGGH
IJKKLMMNNOP
QRRSSTTUVV
WWXYYZ&

abcdeefgghiijkk
lmnnopqrrstt
uvwxyyzz

1234567890

38

Eurocrat
Heavy Italic

AABCDDEEFGG
HIJKKLMMNN
OPQRRSSTTU
VVWWXYYZ&

abcdeefgghijkk
lmmnnopqrrs
sttuvwxyyzz

$1234567890¢

EVANS

ABCDEFGHI
JKLLLLMMNN
OPQRRRRSTU
VVWWXYYZ

abcdefghijklmn
opqrrstuvwxyz

&1234567890$

Fidelity

A A B B C C D D D E E F F
G G H H I I J K K L L M M
N N O P P Q Q R R S T T U
U V V W X X Y Y Z Z &

a a b b c c d d e e e f f g g
g g h h i i i i j k k k l l l m m m
n n n o p p p q q q r r r s t t
t u u u v v v w w w x x
y y z z & &

1 1 2 3 4 5 6 7 8 9 0 $ 1 2 3 4 5 6 7 8 9 0

41

Flamenco

AABBCCDDEE
FFGGHHIIJKK
LLLMMMNNOP·PQ
QRRSSTTUUV
VWWXXYYZZ

abcdefghijklmno
pqrstuvwxyz
1234567890&;!?

Flamenco Bold

AABBCCDDEE
FFGGHHIJJKK
LLLMMNNOP·PQ
QRRSSTTUVUV
VWWXXYYZZ
abcdefghijklmno
pqrstuvwxyz
1234567890&;!?

Garamond Italic

AABBCCDDEEF
FGGHHIJJJKKL
MMNNOPPQ
QRRSTTUV
UWXYZ&

aasbcctdeete ffrggyhiijis
jkklllmm nnt opqgrs
shttattuusvvwxyz

1234567890$¢

44

Garamond Cursive

A ABBCCD DEE
FGHIJKLLMM M
NNOPPQRRSTT
UVWXYYZ

aa bcctdee ffrggyhi
isjkkllllmm nn opqrs
spsttt uusvvvwwxyz

&1234567890&

45

Gazebo

AABCDEFG
HIJKLMNNO
PQRSTUVV
WXYZ

abcdefgghijklm
nopqrstuvw
xyyz

$1234567890&

Glasshouse Italic

AAABBBCCCODD
DEEEEBFFFGG
GGHHHHIIJJJKK
KKLLLLLMMMN
NNOOOOPPPQQ
RRRRSSTTTThU
UUVVVVWWX
XXYYYZZ&&

abbcccdddeeessffg
hhhiijjkkkllmmmnn
oppqqrrrsssssSst
ttuvvvwwxxyz

1234567890&tc

Goudy Cursive

ABCDEFGH
IJKLMNOPQR
STTUVWXYZ
QuTh&&

abcdefghijklmnop
qrstuvwxyz

$1234567890

Goudy Flare

ABBCDDEEFFGH

HIIJJKKLLMMN

NOPPQRRSTU

UVVWWXXYZ

abbbbcddefgghhijkk

lmm n oppqqrss

tuvwxyyz

1234567890&;!?

Goudy Heavy Swash Italic

AABBCCCDE
EFFFGGGHHI
IJJKKKKKLL
LMMNNOPPP
QQRRRRRSST
TTUUUVVWW
XXXXYYZZ

abccdeffggghhij
kkllmmnnopqrr
sstuvwxyzz

&$1234567890

Goudy Long Fancy

AAAAABBBBCCCCDDDE

EEFFFFGGGHHHHIII

JJJKKKKKKLLLL

MMMMMNNNNOOPPP

PQQQQRRRRRSSSTT

TUUUVVVVVWWWW

WXXXXYYYYZZ&E

abbcddefghhijjklmmn

nopqrrsstuvwxyz

$1234567890¢

Goudytype

AABBCDDEFG
HHIJKLMMN
NOPTQRRSTT
UVWXYYZ&

abcddeffighijklm
nopqrstuvwxyz

1234567890$

Greyhound Light

ABCDEFGH1
JKLMNOPQR
STUVWXYZ

abccdefggghijklm
nopqqurrsstu
vwxyyz

&1234567890$

Greyhound Script

ABCDEFGHI
JKLMNOPQR
STUVWXYZ

abcdefgghijklm
nopqqurrostuv
wxyyz

1234567890&,!?

Italian Slab Fancy

ABCDEFG
HIJKLMN
OPQRSTU
VWXYZ

abcdefghijklmnopqrstuvwxyz

$1234567890¢ (&,;!?)

Jenson Italic

A AB B C D D E F F G
H I J K L M M N N O P P
Q Q R R S T T U V
V W X Y Z

abcdefghijklmnop
qrstuvwxyz

1234567890

Le Griffe

AAAAABBCDDEE
FFGGHIJJKKLLM
MNNOPPQQRRSST
TUVWXYZ&

aa bb c dd ee e ff g g g hh
ii i j j k k k l l mmm nnn
o pp q q q rr ss s f tt tt u
uu v w w xx x yy zz

$1234567890¢%

Lilette

ABCDEFGHI

JKLMNOPQ

RSTUVWXYZ

aaa bcc ddd ee fghhh

iijkkk lll mmm nnn

oppqrr ssttt uuu vv

wwxxyyzz

1234567890 &;!?

Mardi Gras Regular

AAAAA BBBCCD
DEEEEEFFFFGG
GHHHHIIIJJJKK
KKLLLLLLMMM
MNNN NOOPPPPQ
QRRRRSSSTTTU
UUUVVVVWWW
WXXXX YYYZZZ

abcdefghiijklmnoopq
rsttuvwxyz

11223344556677 8
89900 (&;!?$)

Mystica

ABCDEFG
HIJKLMN
OPQRSTU
VWXYZ

abcdefghijklmnopqr
stuvwxyz

New Caslon Black Swash

AAAAABCDEFGHIJ
KKKKKLLMMMN
NNNOPQRRRRR
STUVVWWXYZ

ABCDEFGHIJKLMNO
PQRSTUVWXYZ&
abcdefghijklmnopqrstu
vwxyz

aabbffhhhhkkkmmnn
rsuuvwy

1234567890

Palladium

ABCCDEFGHIJKK
LLMNOPPQQRR
SSTThUVWXYZZ

abcdeffghhijkklmm
nnopqrrsstuvv
wwxyzz

$1234567890¢&&

Paris Ronde

ABCDEFGHI
JKLMNOPQ
RSTUVWXYZ

&;!?@.

abcdefghijklmnopqrstuvwxyz

1234567890$

Pasquale

AABCGDEFGGH
HIJJJKKLLMMN
NOOPQQRRSST
TUVVWWX
XYYZZ

abcgdefghhijkklm
mnnoopqrrsstuuv
wwxxyyzz
$1234567890&

64

Piranesi Bold Italic

A A B C D E F
G H I J K L M
N O P Q R S T
U V W X Y Z

abcdefghijklmno
pqrrstuvwxyz
&&

$1234567890

Primávera

AAAKARBCCDEFFFGG
HHIJJKKLLAIAMMNOP
QQQuRRSSTTTTTThUU
VVVWWXXYYZZ

aabccchctdaeefffigg
gghhijjkklmmnnopp
qqrrssssstttuuvv
wwxxyyzz

$1234567890¢&&

Raffia Initials

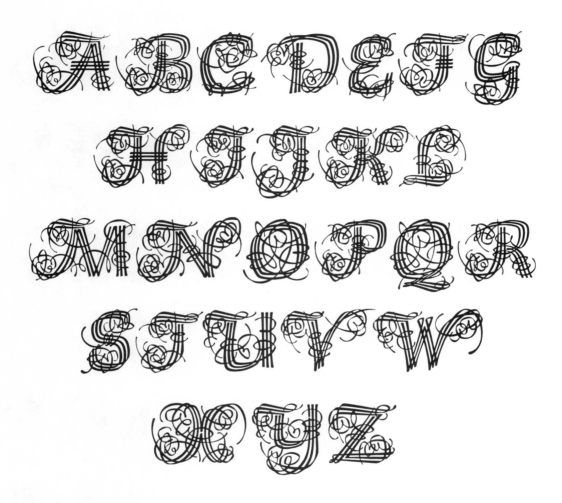

Romanoff

ABCDEFG
HIJKLMN
OPQRST
UVWXYZ

abcdefghijk
lmnopqrst
uvwxyz

Rosetti

AABBCDDDEE
FFGHIJKLMMN
NOPPQRRRST
TUVWWXYYZ

aabcctdefghijklmn
opqrsttuvwxyz

&

1234567890

Rousseau Fancy

A B C D E F G

H I J K L M N

O P Q R S T U

V W X Y Z

a b c d e f g h i j k l m n o

p q r s t u v w x y z

&

1 2 3 4 5 6 7 8 9 0

Schelter

A A B B C D D E F
F G G H H h I J K
K L L M M N O P
Q Q R R S S T T
U U V V W W
X Y Z Z

a b c d e f g h i j k l m n o p

g r s t u v w x y z

& 1 2 3 4 5 6 7 8 9 0

A ABB CC D DEE FF

G GH H I J J K K L L

M M N N O O P P Q Q R R

S S T U U V

V W W X X Y Y Z Z &

abcdefghijklmnop
qrstuvwxyz

1234567890$¢%

Schneidler Bold Italic

A ABB CCD DEE
FF GG HH IJJK KLL
MM NN OO PP PQ QR R
SS TU UV V
WW XX YY ZZ &

abcdefghijklmnop
qrstuvwxyz

1234567890$¢%

Schneidler Black Italic

AABBCCDDEE
FFGGGHHIJJKKL
LMMNNOOPPQ
QRRSSTUUVVW
WXXYYZZ&

abcdefghijklmnop
qrstuvwxyz

1234567890$¢%

Scotch Italic

A ABBCCDDEF
GGHIJKKLLMM
NNOPPQRRST
TUVUWXYZ&

abcdefghijklmno
pqrstuvwxyz

1234567890$

Sequel

AAABBCDDEEF
FFGGHHHIIJKKK
LLLLMMMMNOO
PPPQRRRSSTTUU
VVWWXXYYZ&&

aabcddeeffgghhijkk
llmmnnoppqrrrfisst
tttuuyvvwwxxxyyyz

1234567890s¢

76

Shakespeare

A A B B C C D D E F
F F G G H H I J J K K L
L M M N N O P P Q Q
R R S S T T U V V W
W X X Y Y Z Z

a b c d ð e f g g h i j k k l m n
o p q q r r s t t u v v w
x y y z z z

1 2 3 4 5 6 7 8 9 0 &

Shergolde

A A Æ B B C C D D E

E F f G G H I J K L M

M N N O O Œ P P Q

Q R R S T T U V U

W X Y Y Z Z

a b c d e e f g h i j k l m n n o p

q r r s s t t u v v w x y y z

1234567890;.!?

Spiral Swash

ABCDEFG
GHIJKLM
MNNOPQR
SSTUUVV
WWXX
YYZ&
aabcdefggh
ijkklmnopq
rsttuvwxyz

1234455567
7890$¢%

Sterling Italic

AABBCCDDE&F

FGGHHIJJKLL

MMNNOOPPQ

QRRSSTTThUU

VVWWXYYZ&

abcddefghijklmno

pqrstuvwxyz

1234567890$

Stetson Demibold

A ABBCDDEEF
FGHHIIJJKKLLM
MNNOPPQRRRS
TTUUUVUWW
XXYZZ&

abcdefghijklmmn
nopqqrstuvwxyz

$c1234567890?!

Sunningdale Light

A AB BCD DE EF F
GHHI I J J K K L M
MN N OP PQ Q R R
S ST T U V V W
WXYZZ&

aa bb cc dd ee fgh hij
kk l l mm nn opqrr
s t t uu vv w wxyzz

$1234567890

Sunningdale Medium

A AB BCD DEF F
GH HIJ J KKLM
MN NOP PQQRR
S ST TU VVW
WXYZZ&

aa bbcc dd ee fghhij
kklLmm nn opqrr
stt uu vvvwwxyzz

$1234567890

83

Sunningdale Bold

A AABCCDDEEFF
GHHIIJJJKKKLM
MNNOPPPQQRR
SSTTUVVVWW
XYZZ&

aa bcc dd ee fgh
ijkk lLmm nn opqrr
stt uu vv w wxyzz

$1234567890

Swinger

AABCDEFGHI
JKKLMMN
NOPQRRSTTh
UVWXYZ&

abcdefghhijkklm
nnopqrstuuv
wxyz

$1234567896¢

Tiburón

A ABBCC CDDE &F
FG GHHIJJKK L
LMMNNOOPPQ
QRRS STTUUV
VW WXY YZ &

aqbbcddee ffg ghhijkkl
lmmnnoopqrrsstuuv
vwwxyz

1234567890$

Timely

A A B C C D E F ff G
G H H I J K K L L
M M N N O P P Q Q
R R S S T T U V
V W W X X Y Y Z Z

a a b c d d e e ff f g
h h i i j k k l l m m n
n o p p q q r r s s t t u
u v v w w x x y y z z

&1234567890$

Timely Italic

A A B C G C D E F F
G G H H I J K K L L
M M N N O P P Q Q
R R S S T T U V
V W W X X Y Y Z Z
&
a a b c d d e e f f f f g
h h i i j k k l l m m n
n o p p q q r r s s t t u
u v v w w x x y y z z

'1234567890$¢%

Torino Swash Italic

AaaAa AA AABB BCCDDEE
EEFFGGGHHHHHHII
JJJKKKKKLLLMMM
MMMMNNNNNNNNOP
PQQRRRRRR SSTTTTTU
UUVVVVVWWWWWXX
XXYYYZZ&

aa abbbcc dd dee fff fgghhh
ii jjkk kkllmm mnn nop
pqqrrrsstt tuuuvvvv
wwwxxyyzz

$1234567890¢

Trooper Light Flare

ABCDEFGHIJKLMNO
PQRSTThUVWXYZ

ABCDEFFFGHHHIJK
KKLLLMMNNPPPQR
RRSTThUVVVW
WWXXYZ

abcdefghijklmnopqrst
uvwxyz
acdefhiklmnprstuvwxyz
1234567890$

Trooper Light Flare Italic

ABCDEFFFGHHH
TJKKKLLLMMNN
PPPQRRRSTTThU
VVVVWWWXXYZ

ABCDEFGHIJKLMNO
PQRSTThUVWXYZ
abcdeffifIghijklmnop
qrstuvwxyz

acdeƒhiklmnprstuvwxyz

1234567890$$¢&

Trooper Bold Flare Italic

ABCDEFFFGHHH
IJKKKLLLMMM
NNNPPPQRRRST
TkUVVWWXYZ

ABCDEFGHIJKLMN
OPQRSTUVWXYZ
abcdeffifflghijklmnop
qrstuvwxyz

acdefhiklmn prstuvwxyz

1234567890$¢&

TWIRL

AAABBCCDDE
EFFGGHHIIJJ
KKLLMMMN
NNOPPQRRR
SSTTUUVVW
WXXYYZZ
&

1234567890

TWIRL NO. 2

AAAABBBCCDD
EEEFFGGHHH
HIIJJKKKKLL
MMMMMNNNN
OPPQRRRRSS
TTUUUVVVW
WWXXXYYYY
ZZ

1234567890!?&

Valerie

AABBCCDDDEEFFF
GGHHIIJKKKLL
MMNNOPPQQRRS
STTUVVWW
XXYYZZ&

abcddefgghijkklmn
opqqrrsttuvvwxy
yzzz

1234567890

95

Weiss Italic

A A B B C D D E F F G G
H H I I J J K K L L M M
N N O P P Q R R S T T
U U V V W W W
X X Y Y Z Z

abcdefghijklmnopqrstt
uvwxyz

1234567890 (&;!?)

Whitley Sans

A A B B C C D D E E F F G
G H H I I J J K K L L M M M
N N O P P Q Q R R S S S
T T U U V V W W W
X Y Z Z &

a a b b c c d d e e f g h h i i j k k
l l l l m m m n n o p q r r s t t
u u u v v w w x x y z z
1 2 3 4 5 6 7 8 9 0

Zapf Chancery Light

AAABBCCDDEEE
FFGGHHIJJJKK
LLLMMNNOPPQR
RSSTTUUVVW
WXYYZZ&&

abcddLeeeffgghij
kklmnopqrrsttuvv
wwwxxyyyyyyzz
ofstth
$1234567890¢

Zapf Chancery Demi

AAABBCCDDEEE
FFGGHHIIJJKK
LLLMMMNNOPQR
RSSTTUUVVW
WXYYZZ&

abcddLeeeffgghij
kklmnopqrrsttuvv
wwwxxyyyyyzz
ofSth
$1234567890¢

Zapf Chancery Bold

AAABBCCDDEEE
FFGGHHIIJJKK
LLLMMNNOPQR
RSSTTUUVVW
WXYYZZ&

abcddeeeffgghiij
kklmnopqrrsttuv
vvwwwxxyyyyyzz

1234567890